鋼筆尖下的書法

傳統與時尚的書寫

作者
/
大鳥博德・左日青・石沐凡
安　妮・吳鑾倫・林嘉發
林蔓宇・洪銘澤・劉風亞

推|薦|序

鋼筆尖上的書法
傳統與古典的書寫

台北藝術大學美術系
李蕭錕教授題字同賀

最近使用老山羊的書法尖尖寫字，在書法尖接觸到紙張，墨水在紙張上化成心靈想表達的文字時，那種無限的成就感，及渴望自己將文字表達到最美的意境，以符合內心中對於想要表達文字的崇敬，這種簡簡單單的初衷，讓我們持續想寫字，持續享受寫字的樂趣，因為我們藉由寫字來達到身心靈的一致，來體驗原來書寫的過程，其實是肯定我們自己內心最好的方式，因為每一筆每一觸都是我們最真實的生命力，而書寫創造出來的字，也印證了我們心念的永恆存在。

用鋼筆「寫字」，恰恰好印證了我們多麼渴望將「心」中最真實的想法、思念、感覺「書」寫出來，《鋼筆尖下的書法》或許也替我們表達了這份無法言喻的感受。

王君雄（賽斯法律事務所所長）

寫字練字就是重拾赤子之情，專注在字裡行間，不求什麼，只想盡情體會筆墨當下所帶來的美好滋潤。

王穎珍（《小王子花體字集》作者）

也該是時候了！

從筆友私下流傳、社團推薦、筆聚交流，老山羊書法尖終於從虛擬世界走入現實並佔有一席之地。

這波莫名的鋼筆熱潮從單純收藏賞轉成手寫風潮，最後演化為書法狂熱；不同於學生時代在壓力之下的強迫書寫，這次，是所有人主動追求書法之美，而在「工欲善其事、必先利其器」的邏輯之下，對書法尖的需求也就順理成章。

如今台灣的硬筆書法在高品質筆尖推波助瀾下，得以超脫非主流的邊緣成為主要甚至主流的書寫方式。

本狼很榮幸是這個風潮的推手之一！

那，以後呢？硬筆書法以後會走到哪裡去呢？

不管它會到哪裡，本狼都會帶著一支鈦書尖，然後，勇往直前、直達人跡罕至之地！

天狼（狼紙出品人）

自序

書法猶如心海裡的優美樂章

近年來科技快速發展，電腦的便利與普及取代傳統書信，然而，隨著人們對傳統文化溯本的尋根風潮興起，越來越多朋友開始重拾寫字的樂趣，大家發現手寫字不僅把字變得有生命，書法與文字之間相互輝映，相得益彰，傑出的書法作品還能帶給觀者有節奏的律動及愉快心情！

以行草書為例，運筆連綿蜿蜒，起伏跌宕，其點畫線條隨著書寫者的情緒變化而饒富趣味，作品猶如一張活躍的心海波動圖，這是科技無法替代的藝術享受，讓人心為之嚮往。

學習書法是人們一生中重要的「養美」方法，在逐日的練字過程，幫助自己從中學會欣賞美、發現美，進而創造美！

享受熟能生巧的練字樂

透過書法的學習可以培養耐心與細心；老子說：「天下大事，必作於細」，耐心恆也，細心微也。書法練字過程的起筆、收筆處，皆可培養我們精微的好習慣。

練習硬筆書法，在工具的選用上比傳統書法輕鬆許多，只要一支筆、一張紙，坐下來就能開始：人人都可以練字，先由生到熟，然後寫至「漂亮」，寫至「美」，這是需要不斷練習與自我精進的過程，當字寫得漂亮之後，人的樣貌氣質也會跟著變得超凡出眾！

大書法家柳公權云：「心正則字正」；我看過上千篇硬筆書法作品，一幅好的作品，它必然是字與字、行與行之間氣勢連貫，疏密得當、一氣呵成，展現個人修為，也給人以無窮的遐想和強烈的藝術感染力！

有許多喜歡來到「老山羊黑木崖」練字的筆友們，除了練出一手順暢流利的好字外，在硬筆書法作品中極重視落款之整體感，使畫面豐富有亮點，呈現出錦上添花的美感，這是掌握了作品完整與恰到好處的細節！

書法藝術在日新月異科技化的今天更需要青年朋友們持續的喜愛與傳承；願所有愛好習字的您，可以持續享受熟能生巧的練字樂趣，展現個人運筆生動靈活的迷人氣質！

老山羊是一家有二十年歷史的筆類外銷公司，近年來藉由分享書寫的樂趣與國內喜歡寫字的朋友結緣，前進的道路上遇到很多貴人。寫字永遠是種時尚也是種樂趣，老山羊製作的書法尖鋼筆不是要取代毛筆而是種樂趣的延伸，有傳統也有時尚。特此，感謝遠流編輯團隊的用心以及老山羊筆友們溫馨參與得以出版此書，祝福喜愛練字的您，在書法寫意生活中「寫好字，做好人」，成就美好人生！

老山羊‧黃仁勝

大鳥博德

寫字可以是優雅的舒壓方式

大鳥博德

左日青

書寫是
讓自己更接近傳統

石沐凡

慢下自己的心

沐凡

安妮

寫字 讓墨水優雅舞動
　　 使心靈柔軟安定

安妮 Annie Chi

林嘉發

禪

心寬念純

修行禪定

吳龍倫

把寫字的義蘊融入生活，就像是呼吸一樣，那麼輕鬆和自在，這是我還在追求的境界

丙申甲午下旬

吳龍倫書

林蔓宇

劍筆舞動舞墨文章

林蔓宇書

洪銘澤

寫意自在 如沐禪林

劉風亞

書寫是一種傳統
更是一種傳承習時尚

劉風亞

練習欣賞字的美，
學會寫出鋼筆美字

解說：大鳥博德

日常生活中儘管提筆寫字的機會不多，但不知你是否曾察覺，只要一握住鋼筆，心頭便自然會來一陣悸動。這悸動來自於期待，透過運用這支鋼筆，自己將會寫出怎麼樣的字呢？這是一種創作的愉悅感，不管寫出的字美或不美，它們都是專屬於你自己的創作，你會渴望與人分享書寫過程中的雀躍與喜悅感，以及分享完成作品的成就感。在靜心寫字的過程中，更會暫時忘卻日常的煩憂，紓解日積月累沉澱於心靈中的壓力。這便是書寫的樂趣與魅力所在。

除此之外，當然有人還有更進一步的期待：我想寫出賞心悅目的鋼筆美字。更有甚者，目前有一群醉心於用鋼筆的書法尖寫出傳統漢字書法的玩家，心中渴望自己能寫出更具韻味的硬筆書法美字。

學習寫字的第一步，就是要重新檢視握筆的方式與寫字的姿勢，以及找到適合自己的「筆桿」。

把筆握好不難，難在修正過往錯誤握筆的習慣。以鋼筆為例，筆尖的尖面朝上，用中指的第一個指節拖住握位正下方，拇指及食指自然靠攏在握位上，以正面來看，會呈現為倒置的正三角形，就是一般認為的正確握筆。

改正錯誤握筆習慣有困難的讀者，可以考慮購買設計有矯正握位的筆款，或是購買握筆器裝在鉛筆上練習，直到習慣正確握筆後再使用鋼筆習字。把筆握好了，才會有對的寫字姿勢。

購買鋼筆或書寫用品時，當你拿起筆試寫，是否曾感覺到「這支筆抓起來好舒服喔！」或是「這支筆抓起來怪怪的，難用！」這就表示你的手掌與手指正在告訴你，哪一支筆才是適合你使用的。

從小到大學習寫字的過程中，是否曾注意到你的手不斷地在長大，但是所使用的筆卻苗條依舊呢？筆桿如果沒有跟著你的手長大，你的大手就無法輕易握牢它；為了屈就纖細的筆身，只能用盡各種方法抓住它，進而養成錯誤握筆的習慣。

選擇鋼筆最首要的，並不是偏好哪款筆的設計，並不是品牌是否能彰顯身分，也並不是價格能否上得了檯面，而應該是你對它的掌握程度，是否能握得牢固，手感舒不舒適，才是挑選一支合用好筆的不二法門。

常見的錯誤握筆有食指重壓在握位正面或是壓住拇指、用拇指包住食指、以及像端湯匙一般端著筆……等等樣態。多數的錯誤握筆，會讓持筆者看不到筆尖，以至於必須歪著頭低頭寫字，造成沒寫幾個字就脖子僵硬、肩頸疲勞。

正確握筆，只需要雙手前臂輕鬆地擱在桌面，筆尖會自然朝向左前方，讓你不需歪頭也可以清楚看到筆尖書寫的軌跡，這就是最無負擔的寫字姿勢了！

學習寫字的第二步，培養審美觀，練習欣賞字的美，看懂字怎麼寫。

審美觀應該是人類與生俱來的本能，知道什麼東西是好看、漂亮的；儘管每個人程度不同，好惡不同，然而只要自己覺得順眼，這對你而言便是美的事物。

不過，對於習字之美的標準，卻是可以透過練習與自我要求來提升的。多欣賞、多觀察、多比較、多模仿、多練習，永遠都不滿足現狀，才是學習寫字升級進步的不二法門。

也許你會納悶，欣賞漂亮的字不難，但要怎麼模仿才學得會？如何練習才有效率呢？大鳥博德利用三個簡單的方法，看懂字的「比例」、「架構」與「平衡」，將字拆解重組，如同拼圖一般，便可以輕鬆模仿以及做到自我練習修正，快速練就一手工整好字。

關於看懂字的「比例」，有些字是由一個以上的字元組成，就以歐陽詢寫的「智」為例（見 P 14），「智」字是由「矢」、「口」、「日」三個部分，呈現倒三角形上下堆疊組成的。仔細觀察會發現，一個順眼好看的字，每個字元不會是同樣的高矮胖瘦，一般「矢」與「口」的寬度約為 1：1，而「矢口」合體後的高度，與下方「日」的高度又約為 1：1。透過拆解的過程，就能輕鬆「看懂」每塊拼圖的大小，相較於一筆一劃臨帖的片段過程，練習看懂「比例」才能宏觀地掌握字的「整體性」，也容易記住字的長相，憑印象就可隨時練習。

學會看懂字的比例後，你也許會覺得寫出來的字哪裡怪怪的，每個字元不是零零散散的，要不就是擠縮成一團，那就必須學會看懂字的「架構」，來協助你把每塊拼圖放在最佳的位置。我們來看看柳公權寫的「仁」字（見 P 15）；它是由「亻」及「二」左右排列而成的，從左到右畫出一條中心線穿過「仁」字，可以發現上下半邊的大小是對稱的。另外，「二」的下橫劃較長，明顯踩在「亻」的領地裡，塑造出緊密卻不擁擠的架構；如果「二」向右邊移一點，字看起來就鬆散，反之如果「二」向左邊擠進來，甚至與「亻」筆劃重疊，字看起來就糊成一團。練習看懂字的「架構」，搭配畫出完美「比例」的字元，就能輕鬆拼出工整的「字圖」囉！

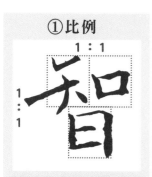

①比例

1：1

歐陽詢將「矢」的第二橫劃加長，或是將「日」右移，這是歐體常見的風格效果。

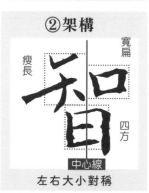

②架構

寬扁　瘦長　四方　中心線

左右大小對稱

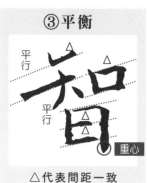

③平衡

平行　平行　重心

△代表間距一致

歐陽詢「智」

熟悉字的「比例」與「架構」之後，還要再做好字的「平衡」，才能將工整的字體進化成「漂亮」的好字。從顏真卿寫的「勇」字即可看出（見P16），做為字元的「甬」與「力」二個部分，有很多呈現「平行」的橫向筆劃，再看看歐陽詢寫的「智」字除了同方向筆劃平行外，筆劃之間的「間距」更是近乎一致。練習做好「平行」與一致的「間距」，再加上把字的「重心」做足，就能寫出四平八穩、賞心悅目的好字了。

說到漢字的「重心」，一般是在字的「右」、「右下」、「下」三個位置，例如：「大」字的重心在正下方，「大」字的重心在右下方，「中」字的重心則在右側。

從現在開始記住「比例」、「架構」與「平衡」三個口訣，觀察字的形，欣賞字的美，勤奮地書寫練習與修正，透過自己獨一無二的筆觸，相信你也能夠寫出感動人心的硬筆美字。

臨摹體

柳公權「仁」

① 比例

2：3

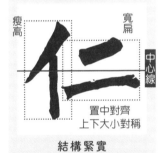

臨摹體

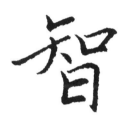

博德示範體

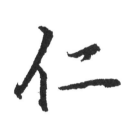

② 架構

瘦高　　　　寬扁

中心線

置中對齊
上下大小對稱

結構緊實

博德示範體

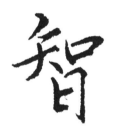

③ 平衡

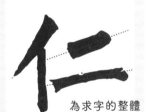

為求字的整體
平穩，柳公權
將「二」的兩橫劃向右撐開
做出風格效果，建議初學者
先採二橫劃平行方式練習，
較容易掌握間距大小。

①比例

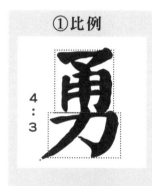

4 : 3

②架構

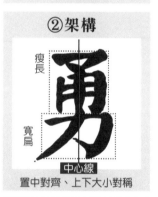

瘦長

寬扁

中心線

置中對齊、上下大小對稱

③平衡

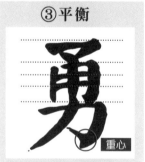

重心

橫劃保持平行以求工整，臨摹時需注意各筆劃間之間距，尤其「用」的橫劃部分建議初學者採平均間距方式練習，比較容易上手。

臨摹體

博德示範體

學習寫字的第三步，練習「輕手」與「重手」，替你的字添加韻味。

許多剛接觸鋼筆的朋友，由於過去使用原子筆、中性筆等等硬梆梆的筆尖，導致一握住鋼筆便習慣性將手掌或是手腕的力量附加於鋼筆身上書寫，如此一來便使得筆畫呆板，甚至發生筆尖分岔，更嚴重會導致筆尖變形或銥點錯位等情形。因為鋼筆筆尖的銥點有特定形狀，而且是固定不會滾動的，加上材質不同，筆尖有硬有軟，所以不是所有的鋼筆都經得起蠻力書寫。

因此，初識鋼筆的你一開始應從輕手入門，「下筆如絲」以輕輕的力道劃過紙張，與你的鋼筆互相認識，培養默契，運用握住鋼筆的大拇指、食指與中指施放力量，感受不同力道所表現出繽紛的筆觸，了解鋼筆的性能與極限，搭配正確的握筆姿勢，方能得心應手，享受鋼筆書寫的樂趣。

那麼該如何練習「輕手」與「重手」呢？寫字與畫畫概念相似。如同入門學習素描一般，剛開始你可以試著運用手上的鉛筆或是炭筆，在紙上輕輕地塗色，透過逐漸施力的過程畫出五至十個層次分明的色階，色階分得越多，表示你對於大拇指、食指與中指的控制越熟稔，「施力」與「放力」的控制就是「重手」與「輕手」的練習。建議你使用素描鉛筆或炭筆先進行塗色階練習，勤快練習一周左右的時間，再重新拿出鋼筆試寫，便會發現有截然不同的體驗，感受到手指頭對力量的控制感變得鮮明且細膩了。

關於銥點

鋼筆筆尖的材質，普遍常見的是鋼，也有銀、金、鈦等昂貴或特殊的金屬；而為了耐磨，最前端多半點焊硬度更高的「銥」，再透過切割、打磨的程序形塑粗細及書寫面。因此大多數的鋼筆有一定的使用方式，除了正確握筆及書寫姿勢外，使用鋼筆寫字前，建議將筆尖面朝上，將筆尖輕輕在紙上壓一下，檢查兩個銥點是否平均受力、變形一致；倘若兩個銥點未能平均受力，依據筆尖材質軟硬不同特性，長期錯誤使用，受力較大的一邊可能會過度變形，以致產生錯位甚至引發斷腳的悲劇。

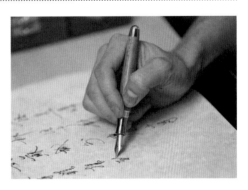

左撇子的林蔓宇如何寫美字？

這世上的器具，幾乎都是設計給右撇子使用的，筆這項書寫工具也是如此。本書作者中身為左撇子的林蔓宇，到底是如何駕馭鋼筆與紙張，寫出美字呢？以下是她的經驗，供各位參考。

首先林蔓宇要告訴各位紙張的擺法，右撇子與左撇子的差別到底在哪裡，圖示如下：

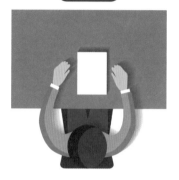 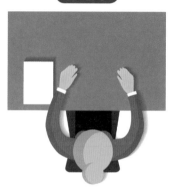

接下來是筆的握法。對林蔓宇來說，使用一般尖與書法尖鋼筆，筆尖朝向的方向略有不同。若是一般尖鋼筆，她在書寫時，筆尖會朝向 2 點鐘方向；若是書法尖鋼筆，她會將筆尖朝向 11 點鐘方向書寫，如此一來，就能寫出美字了。

若你也是左撇子一族，是否也有自己的寫字心得呢，歡迎分享！

洪銘澤（阿莫大師）教你清潔鋼筆

想拿起鋼筆振筆疾書時，卻感覺今天的筆怪怪的，那就影響到書寫的心情了。

想要讓自己的筆時時刻刻都有好狀況，請在平時養成在墨水旁準備一小瓶清水，書寫完畢時將筆頭在清水中適當的劃洗一下，再蓋上筆蓋。

這個小動作看似微不足道，卻能使你再度使用它時筆鋒依然清新舒暢。

尤其是習慣沾墨書寫的你，使用熟宣紙得更需要注意清潔。這是由於筆尖在宣紙上書寫時，會使得紙的微細纖維及紙表層的礬粒子殘留在墨道鈒點間。肉眼雖然不容易察覺到，不過經常書寫的人，敏感的手感是會感覺到的。

對了，筆蓋內部有時也會有殘墨，用清水洗過後再用棉花棒清理一下，就能長年如新。

練
習

永字八法筆劃要訣

解說：吳鼟倫

$\dfrac{1}{\text{點}}$

寫「點」時，以筆劃的轉折處為中點，上下筆劃的比例為 1：1，角度各為 45 度。切勿上方筆劃過長、或下方筆劃過長。

「點」在一個字當中有畫龍點睛的效果，約佔六成的重要性。

筆 劃 練 習

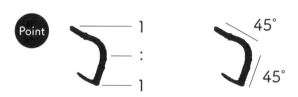

骨架（可用一般尖鋼筆來練習）

實際筆劃（可用書法尖鋼筆來練習）

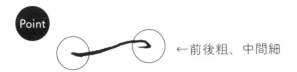

Point ←前後粗、中間細

寫「橫」時，起筆要有個角度，收筆慢。筆劃的前後粗、中間細（像一根骨頭），看起來有如扁擔的張力。「橫」在一個字中，約佔六～七成的重要性。

骨架（可用一般尖鋼筆來練習）

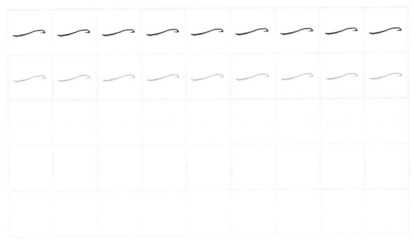

實際筆劃（可用書法尖鋼筆來練習）

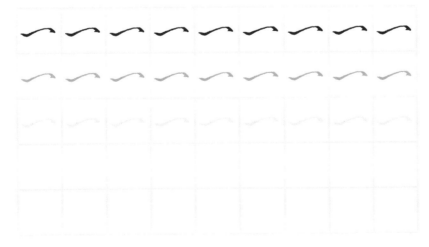

筆劃練習

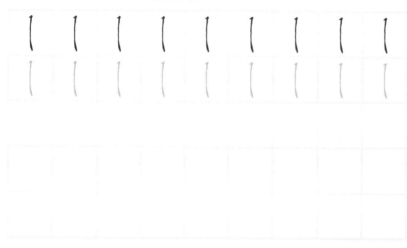

Point

←如脊椎般的
弧度

骨架（可用一般尖鋼筆來練習）

實際筆劃（可用書法尖鋼筆來練習）

3
─
豎

寫「豎」時，起筆的筆尖要平壓，平壓後先往內再往外書寫出如脊椎般的弧度，字看起來才會挺，此外，收筆也要慢。

「豎」在一個字中，約佔六～七成的重要性。

筆劃練習

Point

←往左側提起

寫「鉤」時，先往左側提起（往左上勾筆劃會太尖），往回收筆後再勾。

「鉤」在一個字中，約佔三～四成的重要性。

骨架（可用一般尖鋼筆來練習）

實際筆劃（可用書法尖鋼筆來練習）

筆 劃 練 習

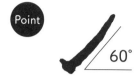

Point
60°

骨架（可用一般尖鋼筆來練習）

實際筆劃（可用書法尖鋼筆來練習）

5
———
挑

寫「挑」時，略壓筆尖後直提（角度為60度），不要刻意彎曲筆劃，也不適宜寫得太粗「挑」在一個字中，約佔一成多的重要性。

筆劃練習

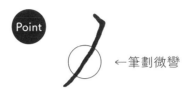

Point ← 筆劃微彎

寫「長撇」時，筆劃要微彎，角度比短撇更大，長度更長。

「長撇」在一個字中，約佔三～四成的重要性。

骨架（可用一般尖鋼筆來練習）

實際筆劃（可用書法尖鋼筆來練習）

$\boxed{筆}\boxed{劃}\boxed{練}\boxed{習}$

寫「短撇」時，隨性一點沒關係，略壓筆尖後，再提筆往左側撇。切記筆劃不要太彎，否則會搶了其他筆劃的風頭。

「短撇」在一個字中，約佔一成的重要性。

Point

←筆劃不要太彎

骨架（可用一般尖鋼筆來練習）

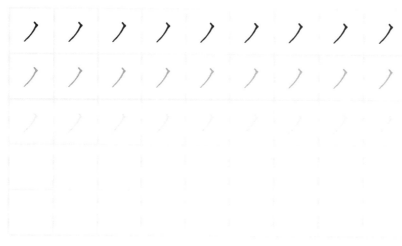

實際筆劃（可用書法尖鋼筆來練習）

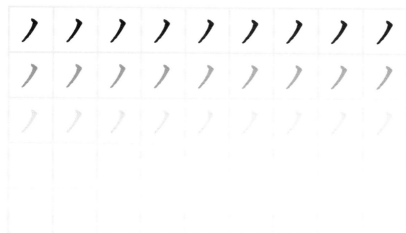

筆 劃 練 習

8
—
捺

寫「捺」時，起筆要先畫個小圓弧，筆劃往下過一半之後再慢慢加粗，寫到你想要的長度時，再平拉收筆（會自然呈現出角度）。

「捺」在一個字中，約佔六～七成的重要性。

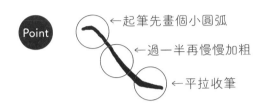

Point ←起筆先畫個小圓弧

←過一半再慢慢加粗

←平拉收筆

骨架（可用一般尖鋼筆來練習）

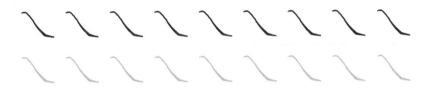

實際筆劃（可用書法尖鋼筆來練習）

永 字 練 習

一般尖

書法尖

接下來練習寫「永」這個字：

骨架（可用一般尖鋼筆來練習）

實際筆劃（可用書法尖鋼筆來練習）

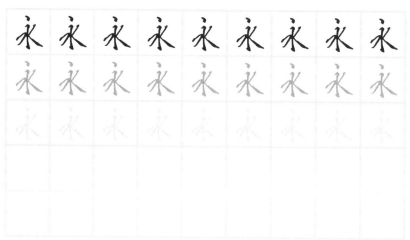

筆劃練習

Point　←橫劃比直劃瘦

9 / 轉

在練習完基本的永字八法之後，吳鷥倫老師建議你再多練習兩種筆劃，會幫助你把字寫得更漂亮。

寫「轉」時，橫劃要比直劃瘦，寫到轉折處時，停頓約一秒鐘後，橫提至斜右上方再壓直的筆劃往下。

骨架（可用一般尖鋼筆來練習）

實際筆劃（可用書法尖鋼筆來練習）

「弧」這個筆劃，出現在如「飛」、「風」、「見」等字。在寫「弧」時，起筆先畫個小圓弧往外（超過圓弧處的垂直線），再往內寫出茶壺般的圓弧感。通過圓弧往右轉時筆劃才能加粗，若提前加粗，筆劃會看起來笨重而無力量。

在寫「弧」時，要留意筆劃轉彎時的流暢度。

筆劃練習

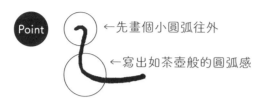

Point

←先畫個小圓弧往外

←寫出如茶壺般的圓弧感

↓通過圓弧往右轉時筆劃才能加粗

骨架（可用一般尖鋼筆來練習）

實際筆劃（可用書法尖鋼筆來練習）

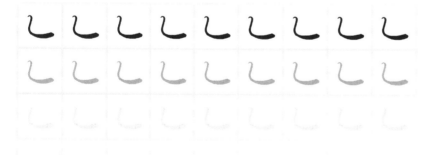

完成了前面的基礎筆劃練習之後，接下來，試著練習將筆劃應用在寫字上。

示範：左日青

點 與 短 撇 的 練 習

範例字：冰

一般尖	書法尖

範例字：火

一般尖	書法尖

橫 的 練 習

範例字：三

一般尖					書法尖				
一	一				一	一	一		
二	二				二	二			
三	三				三	三			

範例字：上

一般尖					書法尖				
一	一				一	一			
卜	卜				卜	卜			
上	上				上	上			

豎 的 練 習

範例字：川

一般尖				書法尖		
))))))
川	川	川		川	川	川
川	川	川		川	川	川

範例字：州

一般尖				書法尖		
`	`	`		`	`	`
リ	リ	リ		リ	リ	リ
小	小	小		小	小	小
州	州	州		州	州	州
州	州	州		州	州	州
州	州	州		州	州	州

鉤 的 練 習

範例字：心

一般尖				
`	`	`		
心	心	心		
心	心	心		
心	心	心		

書法尖				
`	`	`		
心	心	心		
心	心	心		
心	心	心		

範例字：水

一般尖				
亅	亅	亅		
刂	刂	刂		
水	水	水		
水	水	水		

書法尖				
亅	亅	亅		
刂	刂	刂		
水	水	水		
水	水	水		

挑 的 練習

範例字：刁

一般尖				書法尖			
フ	フ	フ		フ	フ	フ	
フ	フ	フ		フ	フ	フ	

範例字：汁

一般尖				書法尖			
、	、	、		、	、	、	
冫	冫	冫		冫	冫	冫	
氵	氵	氵		氵	氵	氵	
汁	汁	汁		汁	汁	汁	
汁	汁	汁		汁	汁	汁	

撇 的 練 習

範例字：人

一般尖				書法尖			
ノ	ノ	ノ		ノ	ノ	ノ	
人	人	人		人	人	人	

範例字：天

一般尖				書法尖			
一	一	一		一	一	一	
二	二	二		二	二	二	
开	开	开		开	开	开	
天	天	天		天	天	天	

捺 的 練習

範例字：之

一般尖			書法尖		
﹀	﹀	﹀	﹀	﹀	﹀
亠	亠	亠	亠	亠	亠
之	之	之	之	之	之

範例字：仗

一般尖			書法尖		
ノ	ノ	ノ	ノ	ノ	ノ
亻	亻	亻	亻	亻	亻
仁	仁	仁	仁	仁	仁
仗	仗	仗	仗	仗	仗
仗	仗	仗	仗	仗	仗

轉與弧的練習

範例字：日

一般尖					書法尖				
㇑	㇑	㇑			㇑	㇑	㇑		
冂	冂	冂			冂	冂	冂		
日	日	日			日	日	日		
日	日	日			日	日	日		

範例字：巳

一般尖					書法尖				
𠃌	𠃌	𠃌			𠃌	𠃌	𠃌		
ㄱ	ㄱ	ㄱ			ㄱ	ㄱ	ㄱ		
巳	巳	巳			巳	巳	巳		

楷書

安妮　Annie Chi（美國禪繞畫 #23 期認證教師）

【跟安妮手寫趣】粉絲頁原本只是記錄安妮練字的進展，除了字，所寫的內容也廣受粉絲們的關注與期待，深感練字不再是個人的事，希望更多人感受到手寫的溫度，進而提筆寫字，在一筆一劃書寫的過程中達到靜心，享受寫字的樂趣，藉由寫字傳遞正能量，正如「贈人玫瑰，手有餘香」，彼此都受惠。

左日青

從小是個沒耐性的孩子，父母要求我上學校的書法課練心。有一回參加校內的書法比賽得了優勝名次，就此展開征戰校內外的各場書法比賽。平日時常拿鉛筆模擬書法韻味的書寫，在一次偶然的際遇下參加了筆聚認識老山羊書法尖，就此開啟了對老山羊書法尖的喜好。

石沐凡

目前是醫學系學生，筆齡約兩年。擁有許多奇奇怪怪的廣泛興趣，夢想是當個餓不死的藝術家，可惜事與願違。

即使有萬丈的怒火，

卑怯的人，

卑怯的人，即使有萬丈的怒火，除弱草以外，又能燒掉什麼？
——魯迅

01

除弱草以外，

又能燒掉什麼？

閒看庭前花開花落；

閒看庭前花開花落；

閒看庭前花開花落；

寵辱不驚，

寵辱不驚，

寵辱不驚，

漫隨天外雲卷雲舒。

去留無意，

水善利萬物而不爭。

上善若水，

上善若水，水善利萬物而不爭。
——老子

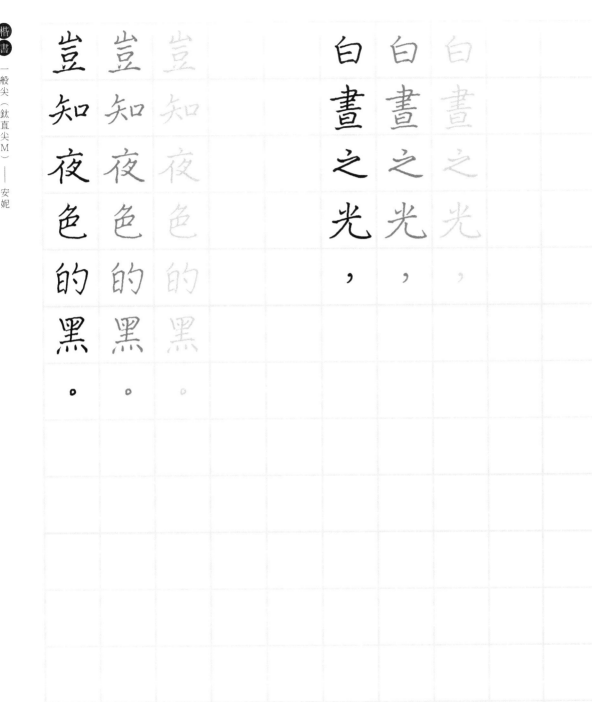

楷書 一般尖（鈦直尖M）——安妮

白晝之光，豈知夜色的黑。
——尼采

04

浪費新的眼淚。

不要為舊的悲傷，

不要為舊的悲傷，浪費新的眼淚。
——出自電影《謎城》

希望便不會消失。

心還在，

心還在，希望便不會消失。
——海倫·凱勒

眼睛，　眼睛，　眼睛，

外表的美只能取悅別人的

外表的美只能取悅別人的

外表的美只能取悅別人的

外表的美只能取悅別人的眼睛，而內在的美卻能感染人的靈魂。
——伏爾泰

靈魂。 靈魂。 靈魂。

而內在的美卻能感染人的

而內在的美卻能感染人的

而內在的美卻能感染人的

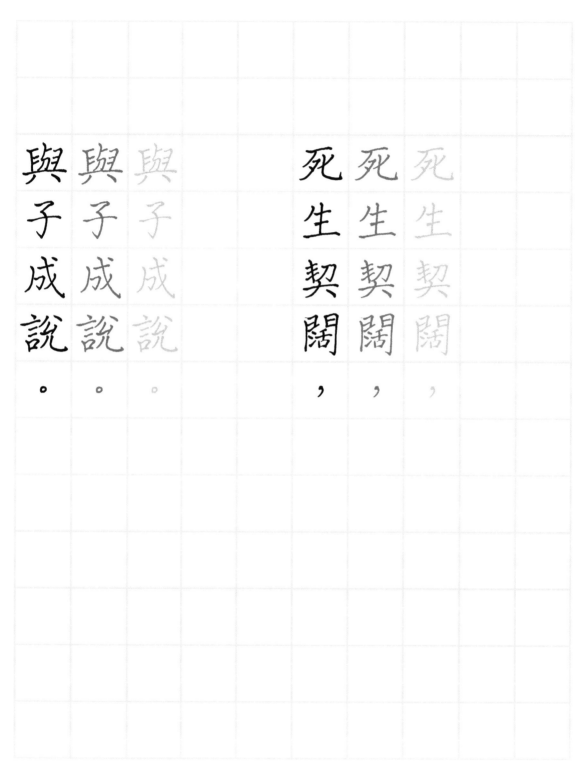

與子成說。 死生契闊，

死生契闊，與子成說。執子之手，與子偕老
——《詩經》

執子之手，

與子偕老。

沒有岩石和暗礁，

生命像一股激流，

生命像一股激流，沒有岩石和暗礁，就激不起美麗的浪花。
——羅曼羅蘭

09

就激不起美麗的浪花。

擦肩而過的人，皆是無緣的過客；瞬間錯過的事，終究化成一抹雲煙。
——楊絳

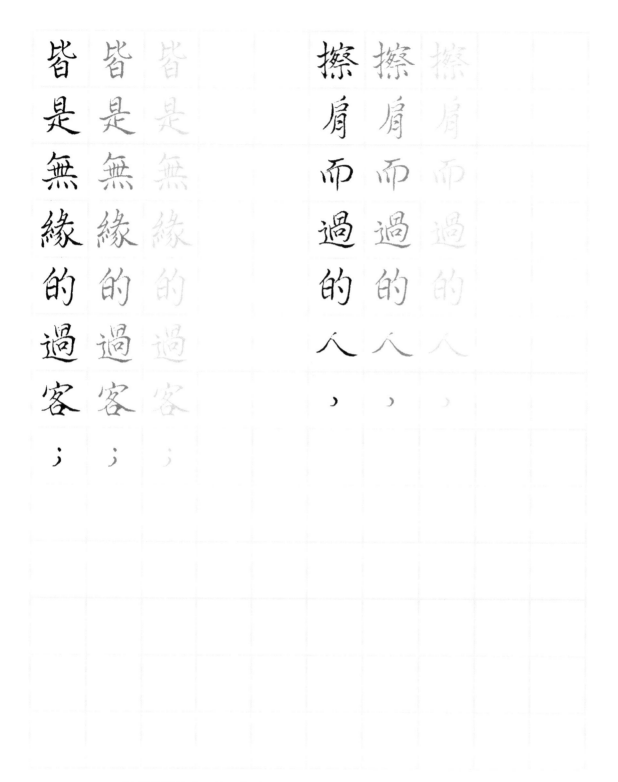

瞬間錯過的事，

終究化成一抹雲煙。

誰與你擦肩，

生命本是場漂泊的遠行，

生命本是場漂泊的遠行，誰與你擦肩，你與誰偶遇，其實都是美麗的意外。
——楊絳

你與誰偶遇，

其實都是美麗的意外。

快樂之本義，在於從荒涼的旅途中走出真我。

在於從荒涼的旅途中走出真我

快樂之本義，

快樂之本義，在於從荒涼的旅途中走出真我的心境。
——楊絳

03

059 | 058

的的的
心心心
境境境
。。。

我們是否快樂與幸福，

憑的是眼界與心境。

我們是否快樂與幸福，憑的是眼界與心境。
——楊絳

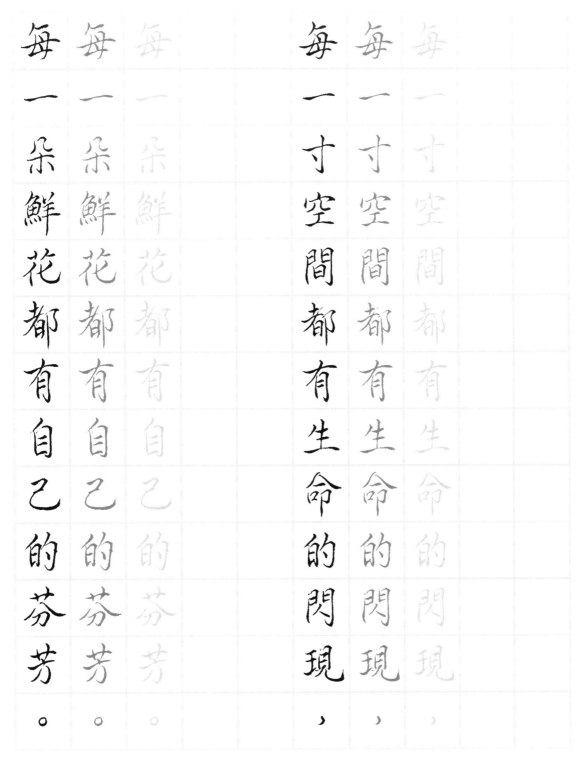

每一寸空間都有生命的閃現，每一朵鮮花都有自己的芬芳。

——楊絳

05

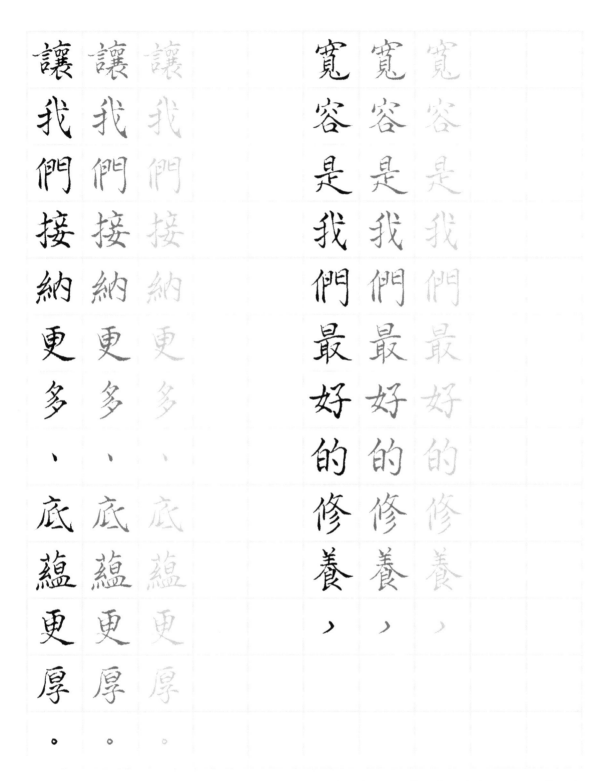

寬容是我們最好的修養，讓我們接納更多、底蘊更厚。
——楊絳

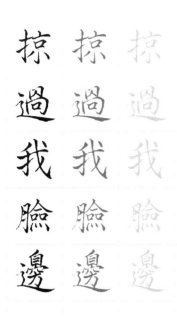

掠過我臉邊，

東風裡，

是春天的絨毛呢。

星呀星的細雨，

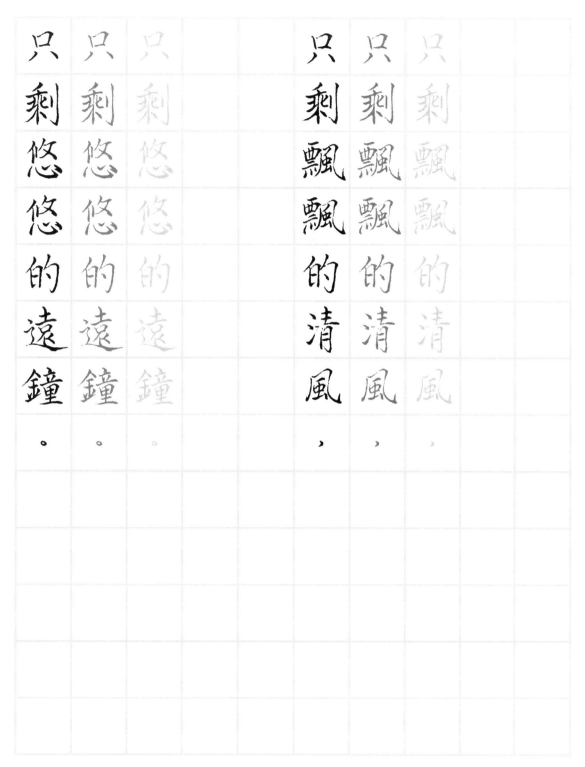

只剩悠悠的遠鐘。

只剩飄飄的清風，

只剩飄飄的清風，只剩悠悠的遠鐘。眼底是靡人間了，耳根是靡人間了。
—— 朱自清

眼底是靡人間了，

耳根是靡人間了。

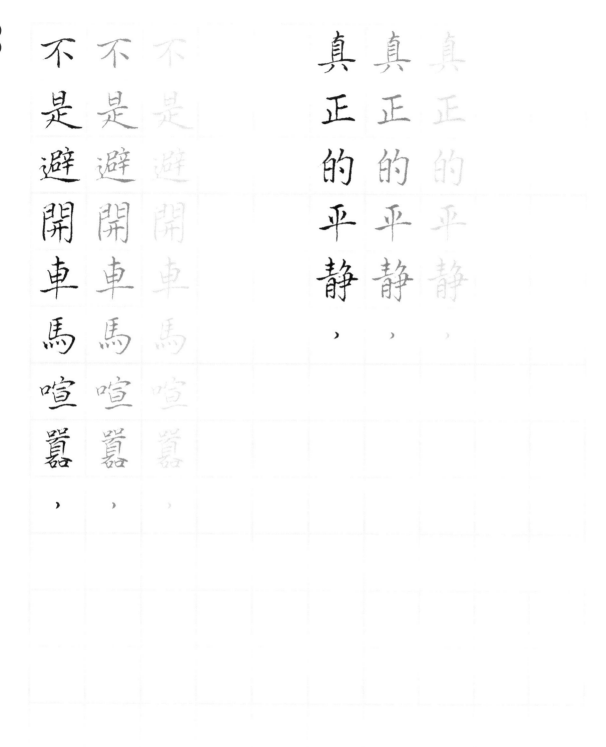

真正的平靜，不是避開車馬喧囂，而是在心中修籬種菊。

——林徽因

09

而是在心中修籬種菊。

069 | 068

而是在心中修籬種菊。

楷書

書法尖──石沐凡（水調歌頭部分詞句示範）

我欲乘風歸去

不知天上宮闕

明月幾時有

我欲乘風歸去

不知天上宮闕

明月幾時有

把酒問青天

又恐瓊樓玉宇

今夕是何年

把酒問青天

又恐瓊樓玉宇

今夕是何年

明月幾時有，把酒問青天。
不知天上宮闕，今夕是何年。
我欲乘風歸去，又恐瓊樓玉宇，高處不勝寒。
起舞弄清影，何似在人間。

01

高處不勝寒

起舞弄清影

何似在人間

轉朱閣，低綺戶，照無眠。
不應有恨，何事長向別時圓。
人有悲歡離合，月有陰晴圓缺，此事古難全。
但願人長久，千里共嬋娟。
——蘇軾〈水調歌頭〉

隸書

林嘉發　中醫師

在高中時期，當同學忙著談戀愛、打橋牌時，我卻喜歡上一個人舞文弄墨，
沉浸在書法裡，任筆尖或藏拙或出鋒，遊走九宮格之間，氣定神閒，不亦樂
乎！

現在身為一位中西醫師，我更重視身心靈的整合治療。平日診務繁忙，下診
時總愛寫寫字，行草楷隸——帶我到另一方天地，心也跟著自在放鬆。

後不見來者

前不見古人

獨 獨 獨

愴 愴 愴

然 然 然

而 而 而

涕 涕 涕

下 下 下

念 念 念

天 天 天

地 地 地

之 之 之

悠 悠 悠

悠 悠 悠

鄉	鄉	鄉		少	少	少
音	音	音		小	小	小
無	無	無		離	離	離
改	改	改		家	家	家
鬢	鬢	鬢		老	老	老
毛	毛	毛		大	大	大
衰	衰	衰		回	回	回

少小離家老大回，鄉音無改鬢毛衰。
兒童相見不相識，笑問客從何處來。
——賀知章〈回鄉偶書〉

02

笑問客從何處來

兒童相見不相識

百 百 百 　 草 草 草
般 般 般 　 木 木 木
紅 紅 紅 　 知 知 知
紫 紫 紫 　 春 春 春
鬥 鬥 鬥 　 不 不 不
芳 芳 芳 　 久 久 久
菲 菲 菲 　 歸 歸 歸

草木知春不久歸，百般紅紫鬥芳菲。
楊花榆莢無才思，惟解漫天作雪飛。

03

——韓愈〈晚春〉

帷 帷 帷　　　楊 楊 楊
解 解 解　　　花 花 花
漫 漫 漫　　　榆 榆 榆
天 天 天　　　莢 莢 莢
作 作 作　　　無 無 無
雪 雪 雪　　　才 才 才
飛 飛 飛　　　思 思 思

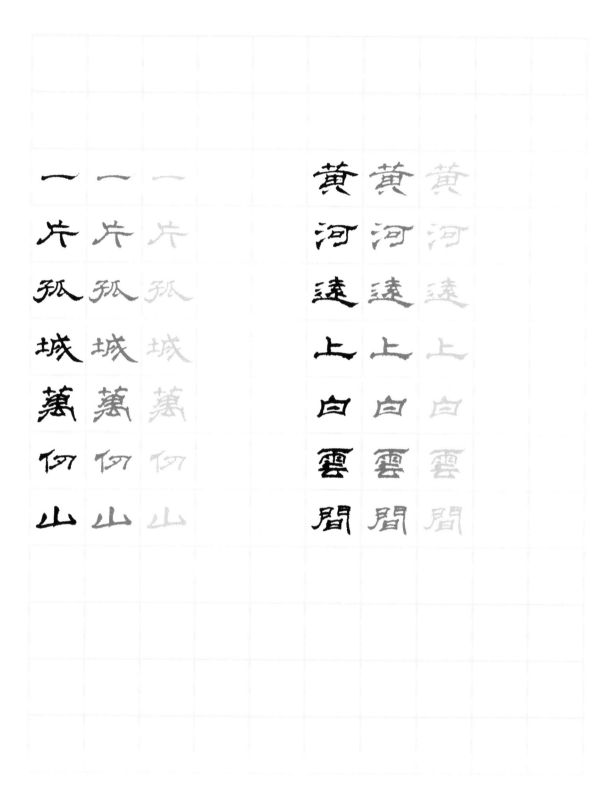

黃河遠上白雲間，一片孤城萬仞山；
羌笛何須怨楊柳，春風不度玉門關。
——王之渙〈出塞〉

04

春 春 春　　羌 羌 羌

風 風 風　　笛 笛 笛

不 不 不　　何 何 何

度 度 度　　須 須 須

玉 玉 玉　　怨 怨 怨

門 門 門　　楊 楊 楊

關 關 關　　柳 柳 柳

天　天　天
氣　氣　氣
晚　晚　晚
來　來　來
秋　秋　秋

空　空　空
山　山　山
新　新　新
雨　雨　雨
後　後　後

空山新雨後，天氣晚來秋。
明月松間照，清泉石上流。
竹喧歸浣女，蓮動下漁舟。
隨意春芳歇，王孫自可留。
　　——王維〈山居秋暝〉

05

清泉石上流

明月松間照

蓮　蓮　蓮　　　　竹　竹　竹

動　動　動　　　　喧　喧　喧

下　下　下　　　　疑　疑　疑

漁　漁　漁　　　　浣　浣　浣

舟　舟　舟　　　　夂　夂　夂

王　王　王　　　　隨　隨　隨

孫　孫　孫　　　　意　意　意

自　自　自　　　　春　春　春

可　可　可　　　　芳　芳　芳

當　當　當　　　　歜　歜　歜

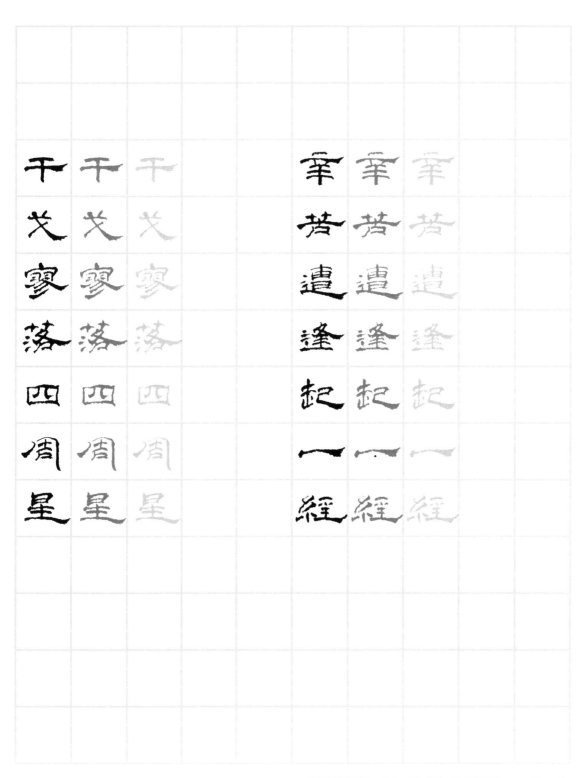

辛苦遭逢起一經，干戈寥落四周星。
山河破碎風飄絮，身世浮沉雨打萍。
惶恐灘頭說惶恐，零丁洋裏歎零丁。
人生自古誰無死，留取丹心照汗青。
——文天祥〈過零丁洋〉

06

身 身 身　　山 山 山

世 世 世　　河 河 河

浮 浮 浮　　破 破 破

沉 沉 沉　　碎 碎 碎

雨 雨 雨　　風 風 風

打 打 打　　飄 飄 飄

萍 萍 萍　　絮 絮 絮

零 零 零　　惶 惶 惶
丁 丁 丁　　恐 恐 恐
洋 洋 洋　　灘 灘 灘
裏 裏 裏　　頭 頭 頭
艜 艜 艜　　說 說 說
零 零 零　　惶 惶 惶
丁 丁 丁　　恐 恐 恐

筆　筆　筆

取　取　取

開　開　開

心　心　心

照　照　照

汗　汗　汗

青　青　青

人　人　人

生　生　生

自　自　自

古　古　古

誰　誰　誰

無　無　無

死　死　死

行楷

大鳥博德

重拾鋼筆大約兩年的時間，發現鋼筆的世界浩瀚無垠，因而醉心於習字玩筆，尤其喜好各式書法尖鋼筆特殊韻味的筆觸，透過日常寫字靜心、抒發壓力，尋求生命中的正面能量。

般若波羅蜜多心經

觀自在菩薩行深般若波羅蜜多

時照見五蘊皆空度一切苦厄舍

舍利子是諸法空相不生不滅不

舍利子是諸法空相不生不滅不

空空即是色受想行識亦復如是

空空即是色受想行識亦復如是

利子色不異空空不異色色即是

利子色不異空空不異色色即是

垢不淨不增不減是故空中無色

無受想行識無眼耳鼻舌身意無

色聲香味觸法無眼界乃至無意

識界無無明亦無無明盡乃至無

老死亦無老死盡無苦集滅道無

智亦無得以無所得故菩提薩埵

究竟涅槃三世諸佛依般若波羅

罣礙故無有恐怖遠離顛倒夢想

依般若波羅蜜多故心無罣礙無

蜜多故得阿耨多羅三藐三菩提

蜜多故得阿耨多羅三藐三菩提

故知般若波羅蜜多是大神咒是

故知般若波羅蜜多是大神咒是

大明咒是無上咒是無等等咒能

大明咒是無上咒是無等等咒能

除一切苦真實不虛故說般若波羅蜜多呪即說呪曰揭諦揭諦波羅揭諦波羅僧揭諦菩提薩婆訶

大鳥博德

重拾鋼筆大約兩年的時間，發現鋼筆的世界浩瀚無垠，因而醉心於習字玩
筆，尤其喜好各式書法尖鋼筆特殊韻味的筆觸，透過日常寫字靜心、抒發壓
力，尋求生命中的正面能量。

譬如朝露

對酒當歌

去日苦多

人生幾何

對酒當歌，人生幾何？譬如朝露，去日苦多。
慨當以慷，憂思難忘。何以解憂？唯有杜康。

01

慨當以慷

何以解憂

憂思難忘

唯有杜康

但	但	但			青	青	青		
為	為	為			青	青	青		
君	君	君			子	子	子		
故	故	故			衿	衿	衿		
沉	沉	沉			悠	悠	悠		
吟	吟	吟			悠	悠	悠		
至	至	至			我	我	我		
今	今	今			心	心	心		

青青子衿，悠悠我心。但為君故，沉吟至今。
呦呦鹿鳴，食野之苹。我有嘉賓，鼓瑟吹笙。

我有嘉賓

呦呦鹿鳴

鼓瑟吹笙

食野之苹

憂　憂　憂
從　從　從
中　中　中
來　來　來

不　不　不
可　可　可
斷　斷　斷
絕　絕　絕

明　明　明
明　明　明
如　如　如
月　月　月

何　何　何
時　時　時
可　可　可
輟　輟　輟

明明如月，何時可輟？憂從中來，不可斷絕。
越陌度阡，枉用相存。契闊談讌，心念舊恩。

契闊談讌

心念舊思

越陌度阡

枉用相存

繞樹三匝

何枝可依

月明星稀

烏鵲南飛

月明星稀，烏鵲南飛。繞樹三匝，何枝可依？
山不厭高，海不厭深。周公吐哺，天下歸心。
——曹操〈短歌行〉

周公吐哺

天下歸心

山不厭高

海不厭深

		何	妨	吟	嘯	且	徐	行

莫聽穿林打葉聲，何妨吟嘯且徐行。



何　何　何
妨　妨　妨
吟　吟　吟
嘯　嘯　嘯
且　且　且
徐　徐　徐
行　行　行

莫　莫　莫
聽　聽　聽
穿　穿　穿
林　林　林
打　打　打
葉　葉　葉
聲　聲　聲

莫聽穿林打葉聲，何妨吟嘯且徐行。
竹杖芒鞋輕勝馬，誰怕？一簑煙雨任平生。
料峭春風吹酒醒，微冷，山頭斜照卻相迎。
回首向來蕭瑟處，歸去，也無風雨也無晴。
　　　　　　——蘇軾〈定風波〉

02

107 | 106

誰
怕

一
簑
煙
雨
任
平
生

竹
杖
芒
鞋
輕
勝
馬

微 微 微
冷 冷 冷

山 山 山
頭 頭 頭
斜 斜 斜
照 照 照
却 却 却
相 相 相
迎 迎 迎

料 料 料
峭 峭 峭
春 春 春
風 風 風
吹 吹 吹
酒 酒 酒
醒 醒 醒

歸 歸 歸
去 去 去

也 也 也
無 無 無
風 風 風
雨 雨 雨
也 也 也
無 無 無
晴 晴 晴

囘 囘 囘
首 首 首
向 向 向
来 来 来
蕭 蕭 蕭
瑟 瑟 瑟
處 處 處

吳馨倫

至今習字已有二十八個年頭，回想開始接觸書法的源頭……記得當時是小學
三年級，有一天我在家裡看見一支毛筆，隨手拿起寫了一個「正」字，不假
思索與媽媽分享，媽媽看了我的字之後，拿去跟老師討論，覺得我可以下工
夫學書法，就此開始書法之路。一路走來，一邊練習一邊接觸大大小小無數
比賽，例如：國語文競賽、學生美展、文化盃、獅子會……感觸良多。十七
歲時停止比賽，仍繼續我的書法創作之路。多年前我就在尋覓可以寫粗細筆
劃的鋼筆，一度還放棄了，直到遇見老山羊書法尖，讓我驚豔不已，練習至
今還是樂趣無窮呢。

大江東去，浪淘盡，千古風流人物。
故壘西邊，人道是、三國周郎赤壁。
亂石穿空，驚濤拍岸，捲起千堆雪。
江山如畫，一時多少豪傑。

01

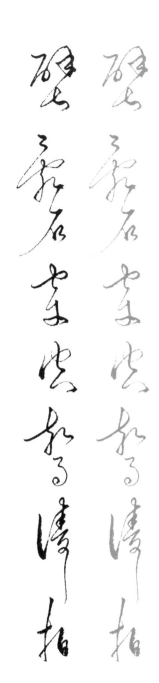

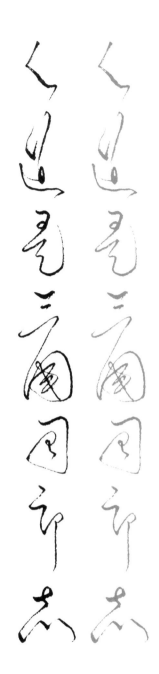

遙想公瑾當年，小喬初嫁了，雄姿英發。
羽扇綸巾，談笑間、檣艣灰飛煙滅。
故國神游，多情應笑我，早生華髮。
人生如夢，一尊還酹江月。
——蘇軾〈念奴嬌〉

根安並雙相廟移中

根安並雙相廟移中

根宮埕崖事小智和蜂

城長陵神趨為情倨

誰嗅了橋膝所飛塊

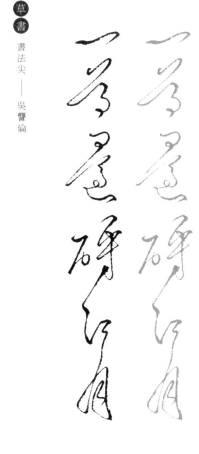

滾滾長江東逝水，浪花淘盡英雄。
是非成敗轉頭空，青山依舊在，
幾度夕陽紅？

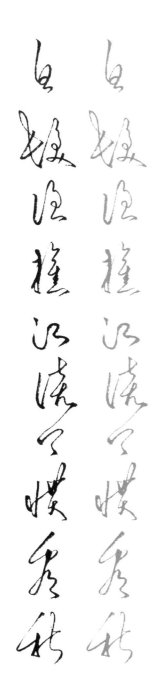

白髮漁翁江渚上，慣看秋月春風。
一壺濁酒喜相逢，古今多少事，
都付笑談中。
——楊慎〈臨江仙〉

林蔓宇

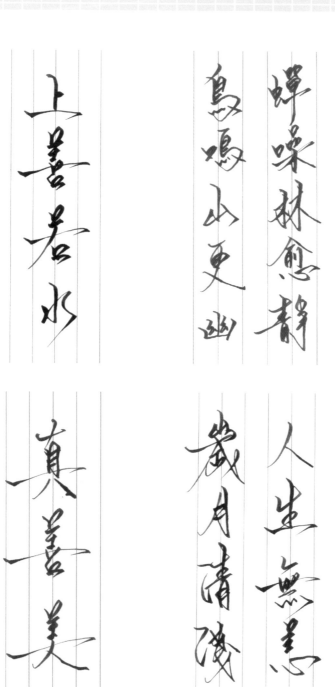

蟬噪林愈靜

鳥鳴山更幽

上善若水

歲月清淺

人生無慈

真善美

林蔓宇（Linda Yu）

台中人。小學四年級時由於自己是左撇子字寫得太醜，被老師在公開場合訓了一頓，當場流下眼淚，從此父親請了專門教寫字的老師教我寫字、以及寫書法。當時天天五點起來練字，寫得不好還會被父親懲罰。羅馬不是一天造成的，現在的我還是天天練字。所謂不進則退，看到別人好看的字我會研究。我用部首來練習，把基礎打好，再來就是自我練寫了。我不是很厲害，但是我很努力！

花自飄零水自流
一種相思兩處閒愁
此情無計可消除
才下眉頭卻上心頭

白日依山盡黃河入海流
欲窮千里目更上一層樓

洪銘澤

生於台北。從事戲劇電視、電影美術設計。主要工作是為戲劇中的年代時空背景、人物個性，製作出適合的空間與氛圍，設計出場景與佈景的陳設。近幾年也製作戲劇節目，作品列舉：

大愛長情劇展：男丁格爾（製作人）

大愛劇場：紅塵驛站（統籌製片）

電影：淚王子（美術指導）

電視：大愛「草山春暉」、「大地之子」。公視「凌晨 2:45」、「今晚你想點什麼」（美術指導）

茶本無道道在心中

閒雲
野鶴

一葉飄泊浪跡天涯
難入喉
你走之後 酒暖
且憶思念瘦
水向東流時間怎麼偷
花開就一次成熟
我卻錯過
東風破

一念愚即般若絕
一念智即般若生

劉風亞

一花一世界
一葉一如來

黃沙百戰穿金甲
不破樓蘭終不還

謙卑不在人微言輕之日
而在居高臨下之時

風光不在前呼後擁之日
而在千帆過盡之時

劉風亞

劉風亞

我是 Banker（銀行家）。自幼每逢農曆過
年，都會見到父親和叔叔們，揮灑毛筆，
寫著春聯的場景。兒時情景，記憶猶新，
也延續著自己到現在對於書寫的興趣。 高
壓的金融工作，尋求宣洩及靜心的平衡。
暫告當日壓力後的夜晚，坐下來靜心持筆。
轉移心靈思緒於筆尖之下，瀟灑揮舞筆墨
於字裡行間之山水天下。漸漸的，執筆書
寫已成為一種態度和生活習慣。也打造另
外一種傳承吾兒成長的方式和回憶建立。
我來自傳統，擁抱書寫的時尚。

安妮

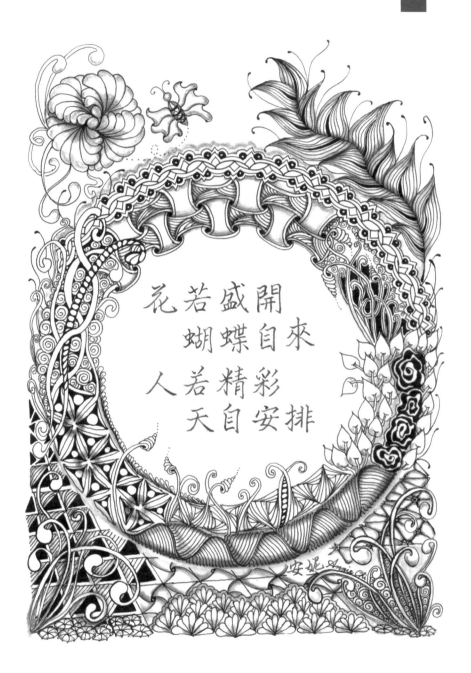

花若盛開
蝴蝶自來

人若精彩
天自安排

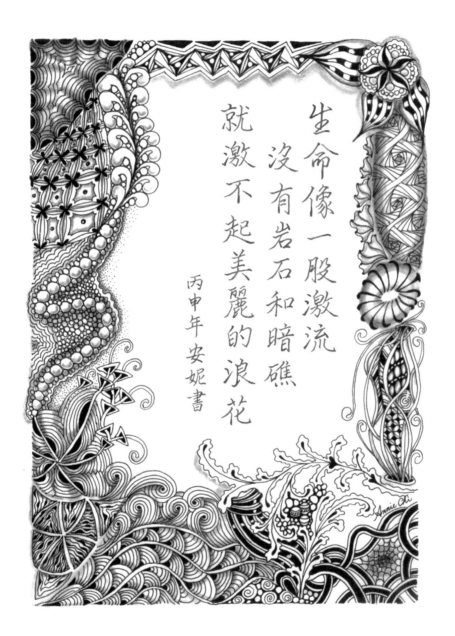

生命像一股激流
沒有岩石和暗礁
就激不起美麗的浪花

丙申年安妮書

放下才能遠行

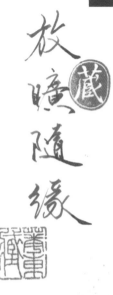

放曠隨緣

鋼筆尖下的書法

傳 統 與 時 尚 的 書 寫

作　　者	大鳥博德・左日青・石沐凡・安妮・吳釁倫・ 林嘉發・林蔓宇・洪銘澤・劉風亞
主　　編	蔡曉玲
行銷企畫	李雙如
美術設計	賴姵伶
書名題字	洪銘澤
攝　　影	汪忠信
編輯協力	老山羊鋼筆 www.3952pen.com FB「我愛書法尖」社團 FB「我愛寫鋼筆」社團

發 行 人	王榮文
出版發行	遠流出版事業股份有限公司
地　　址	臺北市南昌路 2 段 81 號 6 樓
客服電話	02-2392-6899
傳　　真	02-2392-6658
郵　　撥	0189456-1
著作權顧問	蕭雄淋律師

2016 年 7 月 1 日　初版一刷
定　　價　新台幣 320 元
（如有缺頁或破損，請寄回更換）
有著作權・侵害必究 Printed in Taiwan
ISBN：978-957-32-7847-4
遠流博識網：http://www.ylib.com
E-mail：ylib@ylib.com

國家圖書館出版品預行編目 (CIP) 資料

鋼筆尖下的書法：傳統與時尚的書寫 / 大鳥博德・左日青・
石沐凡・安妮・吳釁倫・林嘉發・林蔓宇・洪銘澤・劉風亞作.
-- 初版. -- 臺北市：遠流, 2016.07
　面；　公分
ISBN 978-957-32-7847-4(平裝)

1. 習字範本

943.97　　　　105009673